U0064108

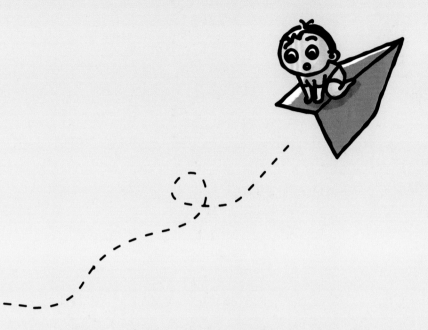

新雅・寶寶心靈館

爺爺總是不一樣！

作者：何巧嬋

繪圖：Spacey Ho

責任編輯：陳志倩

美術設計：蔡學彰

出版：新雅文化事業有限公司

香港英皇道499號北角工業大廈18樓

電話：(852) 2138 7998

傳真：(852) 2597 4003

網址：http://www.sunya.com.hk

電郵：marketing@sunya.com.hk

發行：香港聯合書刊物流有限公司

香港新界大埔汀麗路36號中華商務印刷大廈3字樓

電話：(852) 2150 2100

傳真：(852) 2407 3062

電郵：info@suplogistics.com.hk

印刷：中華商務彩色印刷有限公司

香港新界大埔汀麗路36號

版次：二〇一九年七月初版

版權所有・不准翻印

ISBN: 978-962-08-7331-7

© 2019 Sun Ya Publications (HK) Ltd.
18/F, North Point Industrial Building, 499 King's Road, Hong Kong
Published and printed in Hong Kong

爺爺
總是不一樣！

何巧嬋 著　Spacey Ho 圖

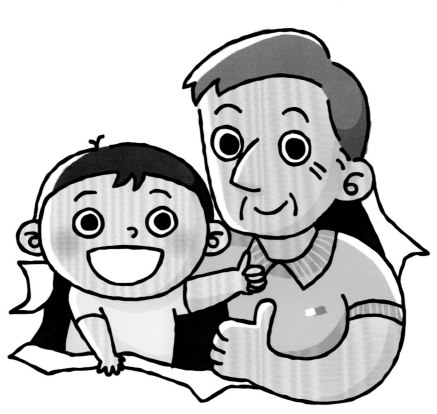

新雅文化事業有限公司
www.sunya.com.hk

作者簡介

何巧嬋，香港兒童文藝協會會長，澳洲麥覺理大學（Macquarie University）教育碩士。現職作家、香港大學教育學院項目顧問、香港教育大學客席講師及學校總監。

她熱愛文學創作，致力推廣兒童閱讀，對兒童的成長和發展，有深刻的關注和認識。已出版的作品約一百七十多本，如《誦詩識字》系列、《彩虹》系列、《圓轆轆手記》系列、《遇上快樂的自己》、《學好中文》、《家外有家》系列、《三個女生的秘密》、《食物教育繪本》系列、《成長大踏步》系列、《爸爸，我是你的小寶貝！》、《媽媽，有你真好！》等。

繪者簡介

Spacey Ho，畢業後投身創意文化界，曾任幼兒繪畫導師，享受與孩子投入無框架的創作世界。

自小喜歡繪畫和藝術，鍾情既可愛又古怪的事物，課本上是滿滿的塗鴉。已出版的繪畫作品包括《魔法小怪》系列、《我的旅遊手冊》系列、《食物教育繪本》系列、《立體 DIY 動手玩繪本：遊樂場放假了！》、《爸爸，我是你的小寶貝！》等。

作者的話

　　祖父母照顧孫兒在教育上稱為隔代教養。隔代教養對小孩子有不少益處：祖父母是孩子的避風港和緩衝區，讓小朋友有良好的情感依存；祖父母在照顧孫兒的過程中，自然而然地把一些文化知識、人生智慧滲透在生活之中，傳遞給小朋友；另外，親近祖父母的孩子較能體悟生命盛衰的規律，對生命有更積極的態度和信心。

　　故事中爺爺和小孫兒的互動來自真實的參照。在這個急速匆忙的社會裏，你猜猜爺爺要小孫兒學會的是什麼？

何巧嬋

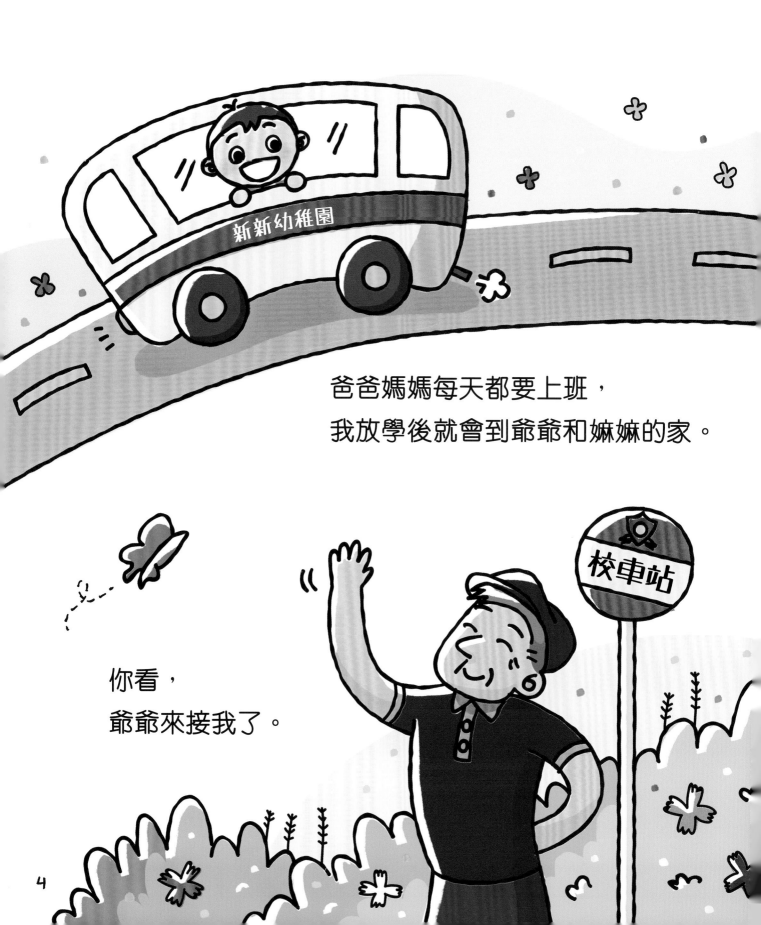

爸爸媽媽每天都要上班，
我放學後就會到爺爺和嫲嫲的家。

你看，
爺爺來接我了。

新新幼稚園

校車站

爺爺，爸爸的爸爸。
大家都說我長得像爸爸；爸爸又長得像爺爺。

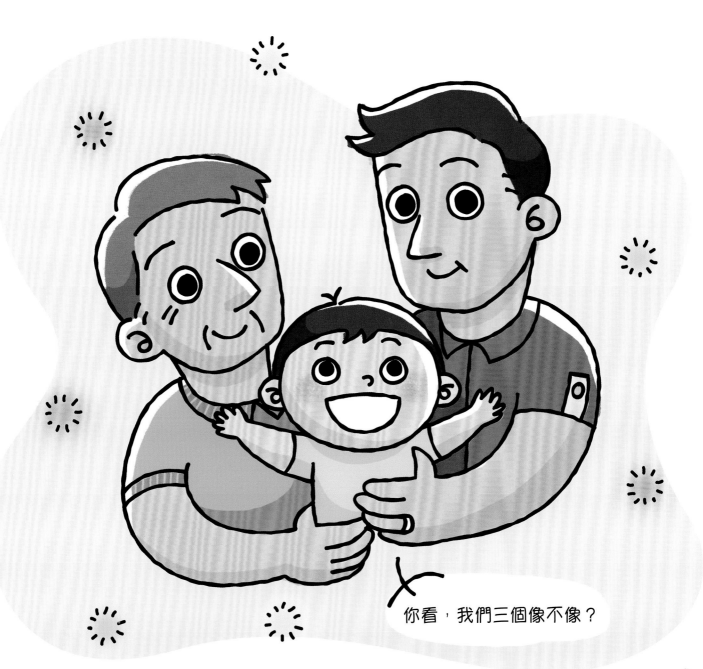

你看，我們三個像不像？

其實，爺爺就是爺爺，
跟誰都不一樣。

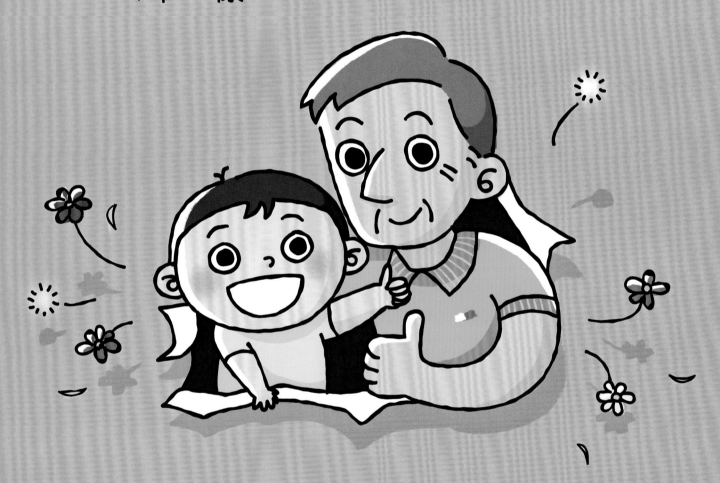

嫲嫲準備的下午茶點真好味！
爺爺和我都愛吃。

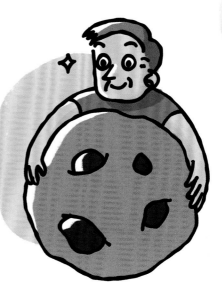

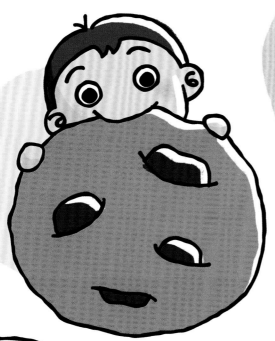

差點忘記告訴你，
嫲嫲就是爸爸的媽媽。

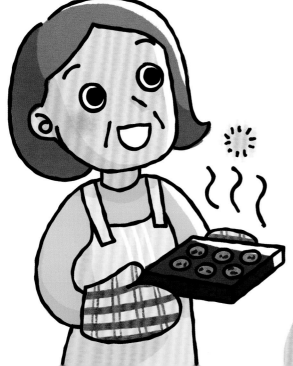

嫲嫲說：
「吃完茶點，快點做功課啦！
功課很重要！」

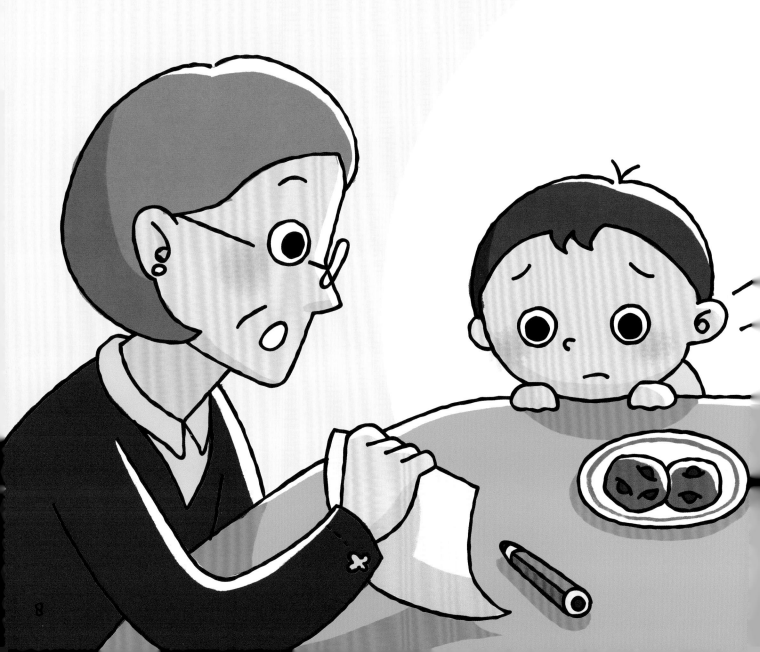

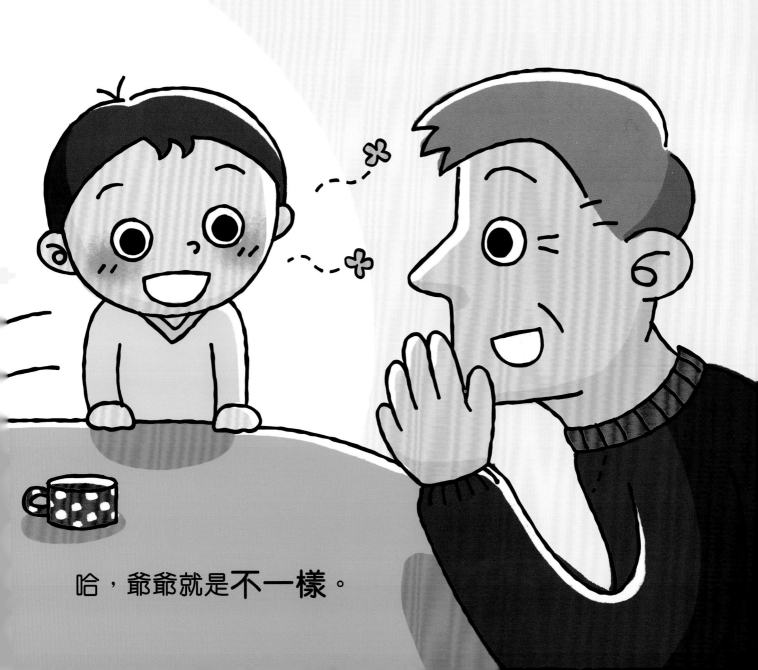

爺爺卻悄悄跟我說：
「我們一起去玩囉。
遊戲、玩耍很重要！」

哈，爺爺就是**不一樣**。

爺爺教我踏單車，
我在前面踏，爺爺在後面扶。

使勁踏呀！路要自己行，
車要自己踏。

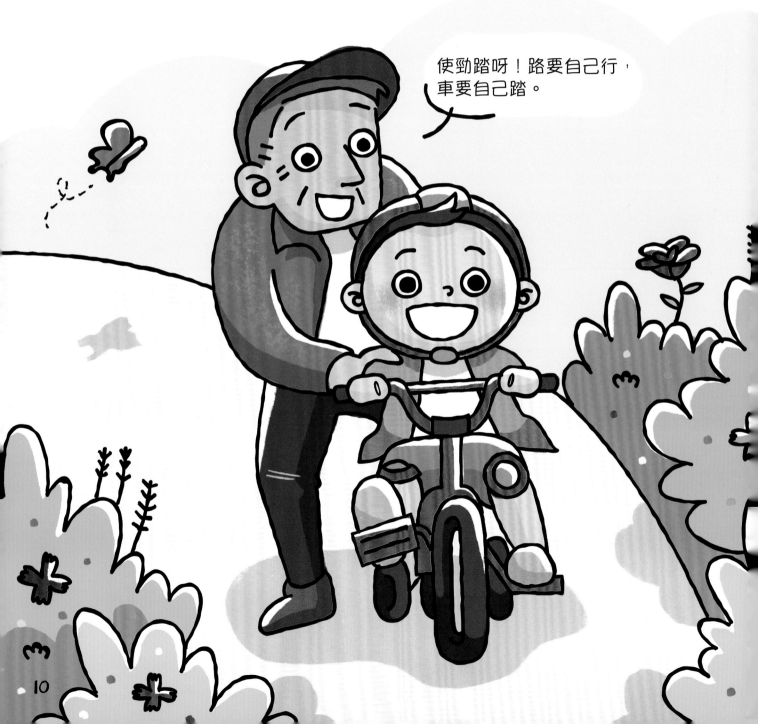

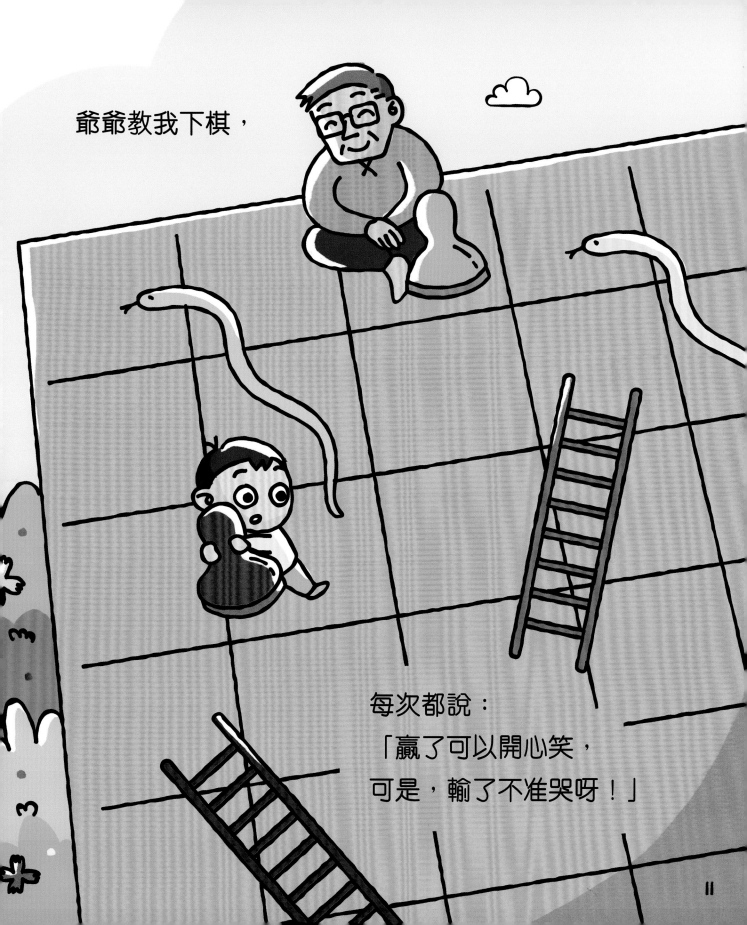

爺爺教我下棋，

每次都說：

「贏了可以開心笑，

可是，輸了不准哭呀！」

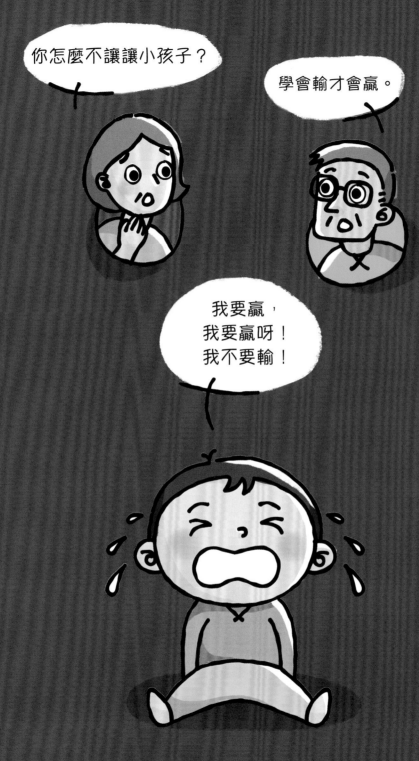

昨天我還是哭了。

爺爺教我摺紙，
你看，我的彩盒、
船和飛機多麼漂亮！

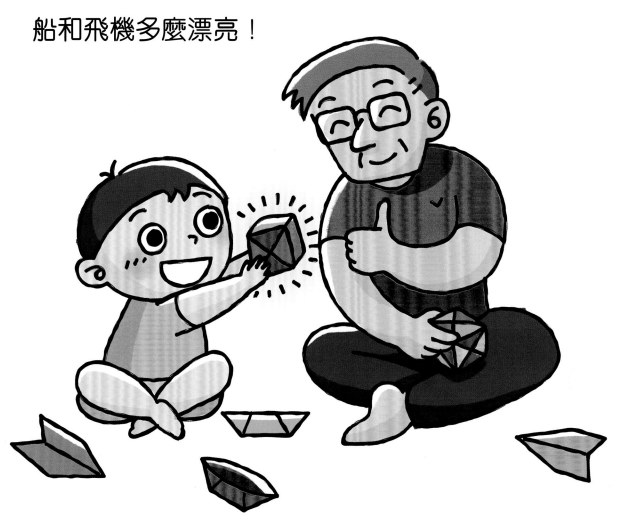

我贏了！
我贏了！

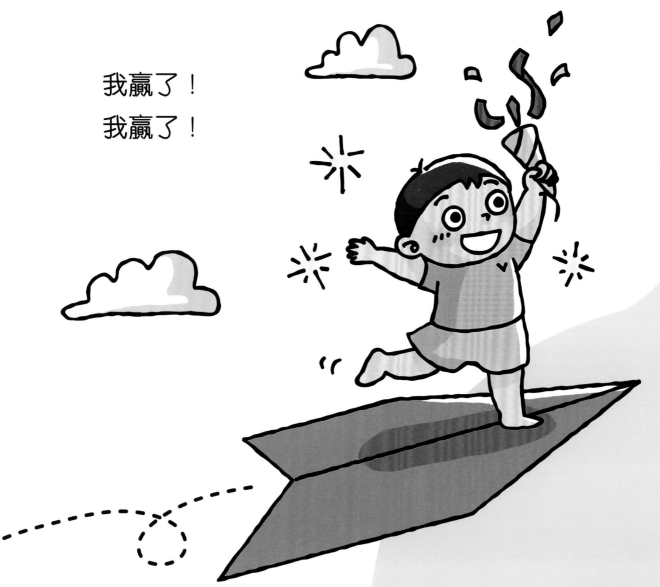

飛得更遠。

飛得更高、

我的飛機比爺爺的

爺爺輸了！
爺爺沒有哭，
卻在開心地笑。

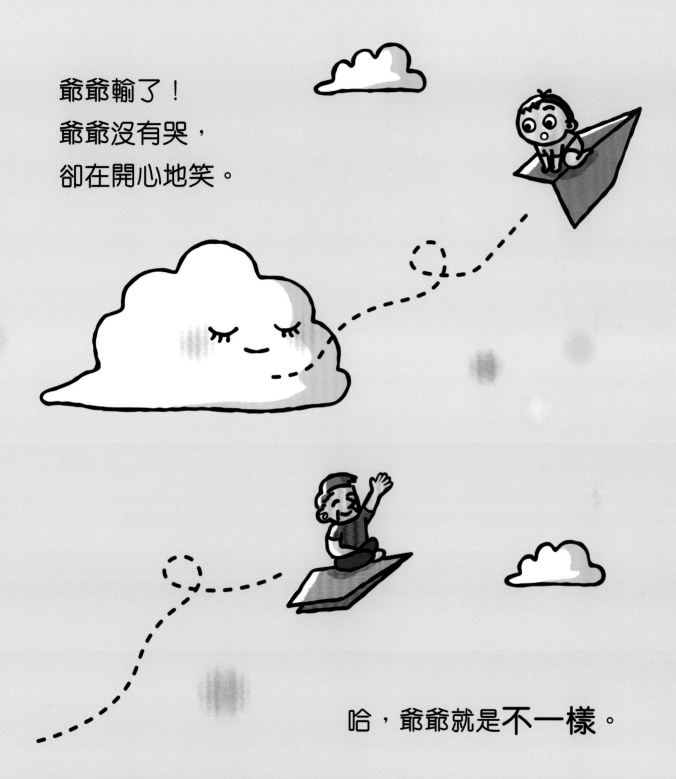

哈，爺爺就是**不一樣**。

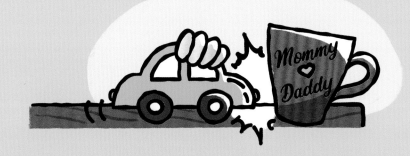

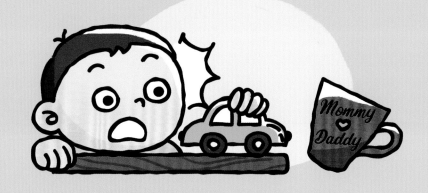

哎呀，
我不小心，把爸爸的杯子打破了！

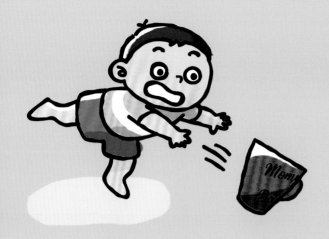

杯子破了！
怎辦好呢？
怎辦好呢？

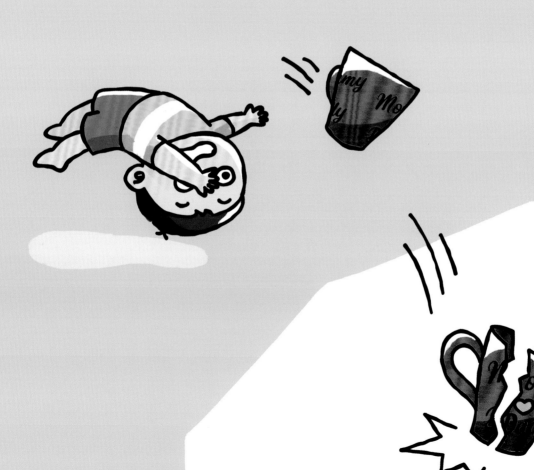

糟糕了！
這是爸爸最愛的杯子。

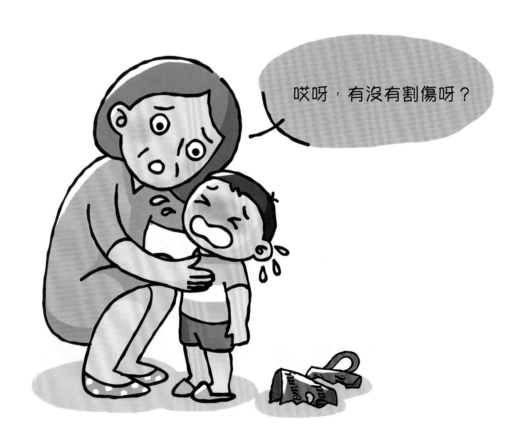

爺爺和我一起打掃。
我的心不再撲撲跳，
不再害怕了。

你爸爸小的時候，
也曾把我心愛的杯
子打破。

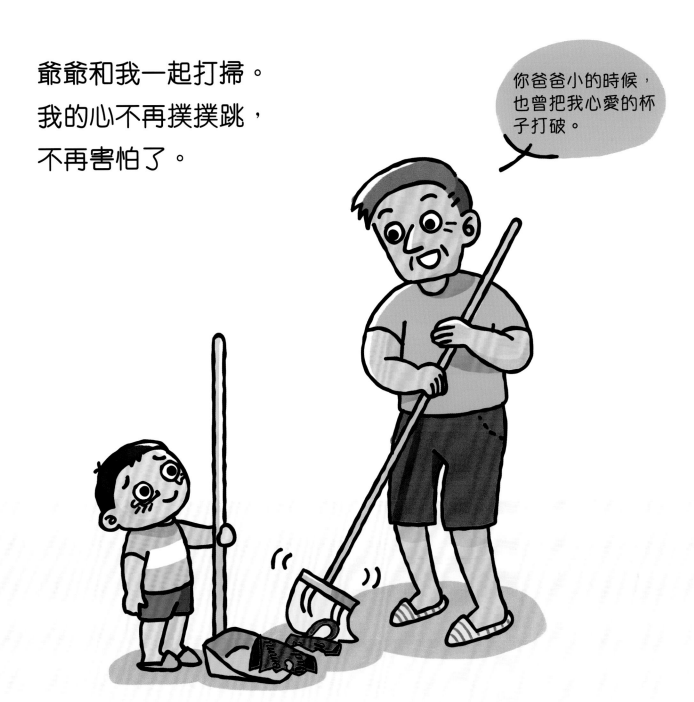

哈，爺爺就是**不一樣**。

每一天，大家都愛說：
「快、快、快……」
快快吃早餐、
快快穿校服、
快快出門啦。

快、快、快……

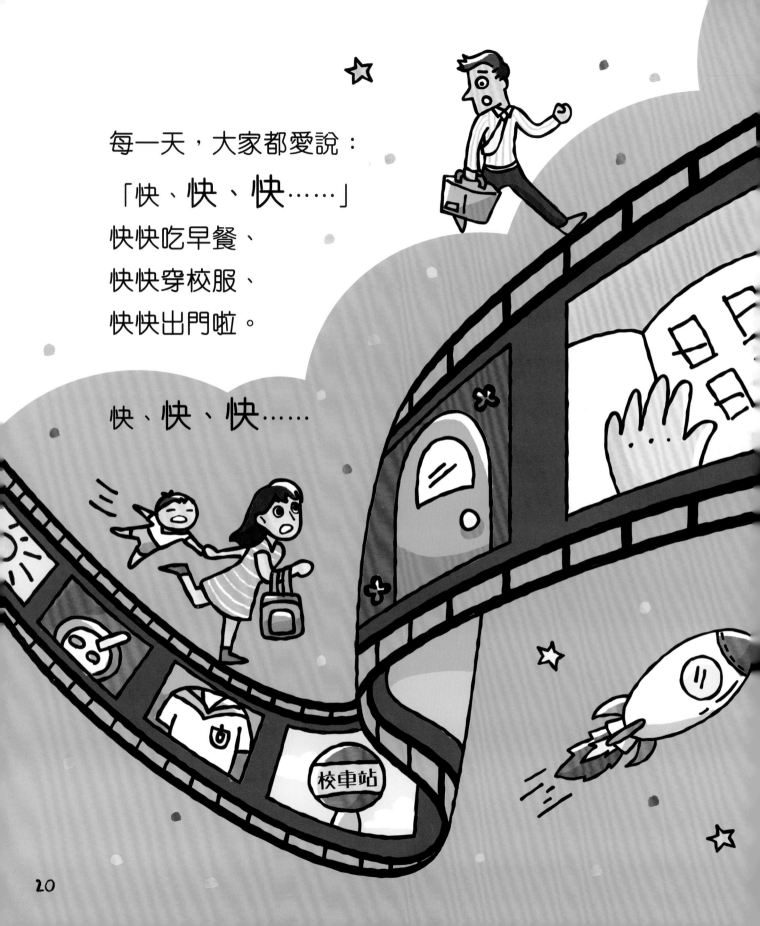

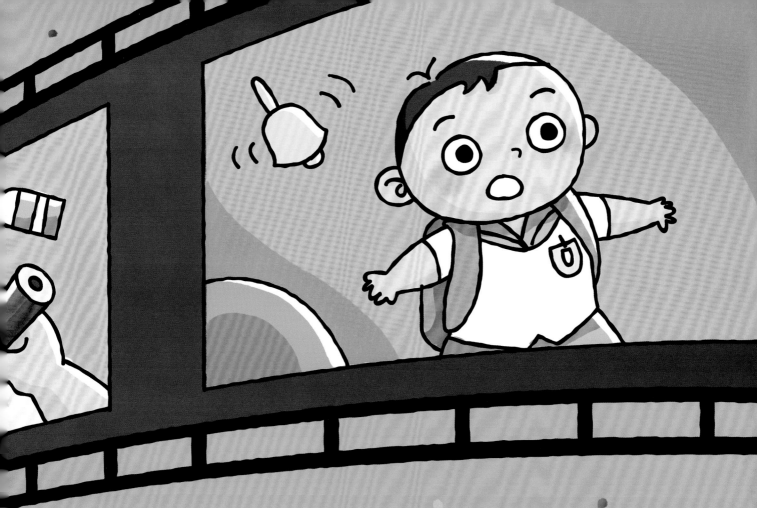

快快進課室、
快快做作業、
快快背書包。

鈴、鈴、鈴⋯⋯
唉，放學啦！

爺爺卻愛對我說：
「不急，不急，
慢慢，慢慢⋯⋯」

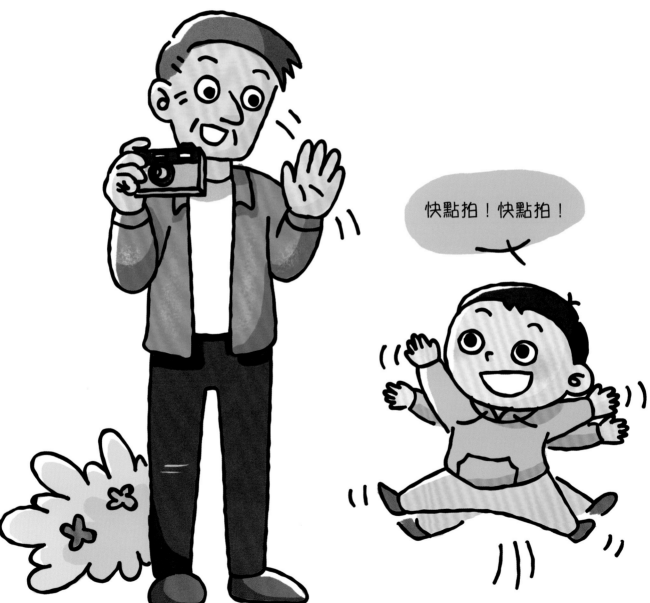

快點拍！快點拍！

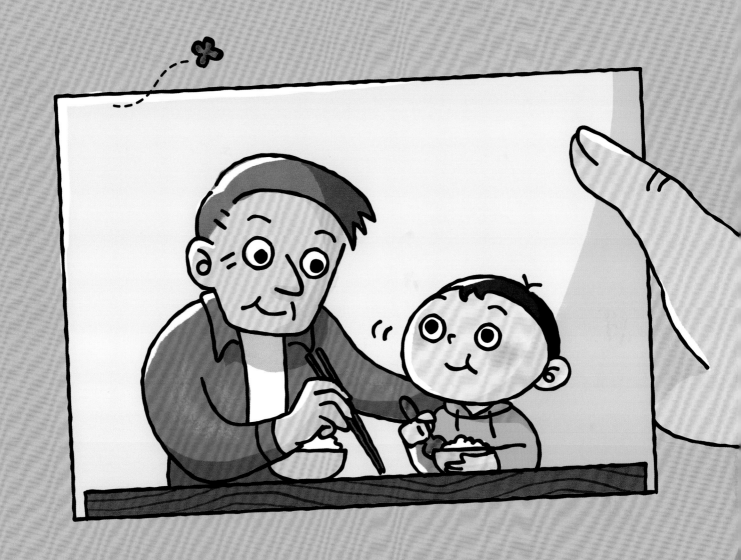

慢慢的吃，細細的咀嚼，
就能吃出飯香菜甜。

慢慢的說，細細的聽，
就能說得明白，聽得清楚。

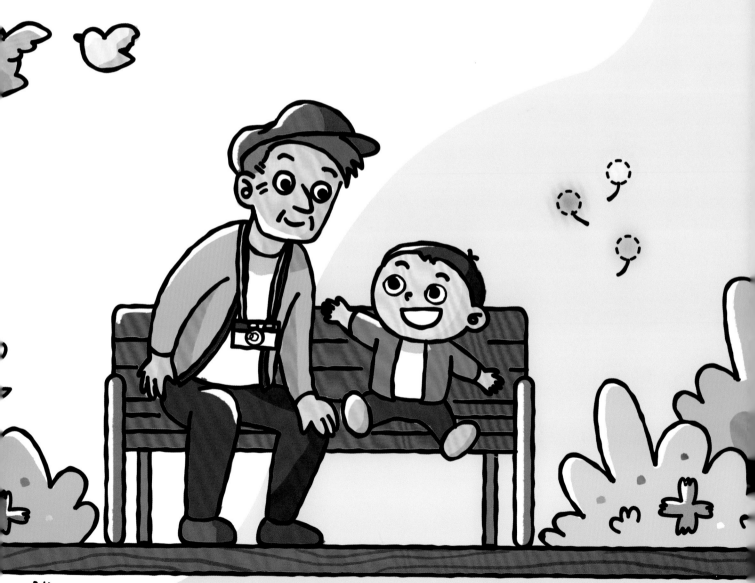

慢慢的走，細細的看，
就能看到路上的好風景。

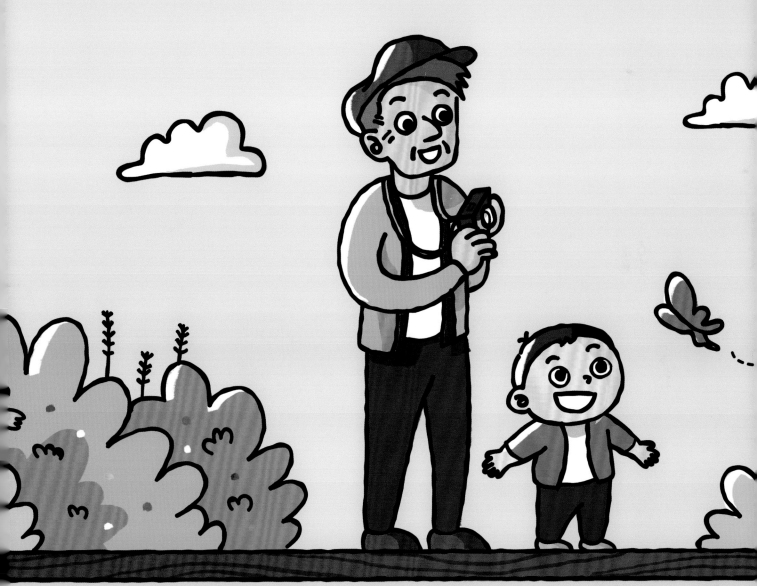

「寶寶，你長大了想當什麼呢？」

「當爺爺囉！」

「不急，不急，慢慢，慢慢……」
爺爺哈哈地笑。

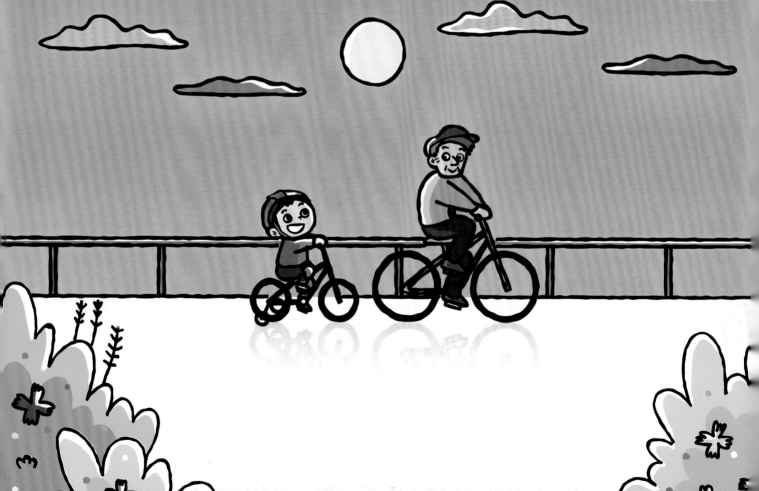